BABY BONOBONO

이가라시 미키오 지음

고주영 옮김

더스토리

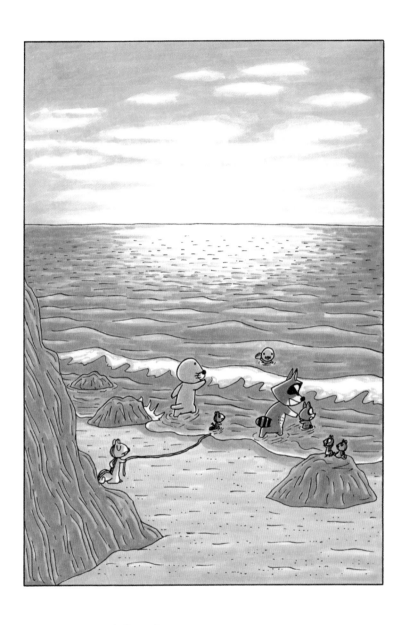

보노짱 3 이가라시 미키오

더스토리

보노짱 3 차례

캐릭터 소개

포로리

포로리도 자기의 놀이를
생각해냈습니다. 놀이의 이름은
'에즈렐델 비지렐데로'입니다.
멋진 이름입니다.

보노보노

어린아이에게는 노는 것이 일입니다.
보노보노도 스스로
생각해낸 놀이를 합니다.
그 놀이의 이름은 '파나게'입니다.

화내기

화내기의 놀이는 수다입니다.
화내기는 수다를 떨 때
자기가 만든 말로 이야기합니다.

너부리

너부리의 놀이는 조금 위험합니다.
하지만 위험한 만큼 다들
너부리의 놀이에 푹 빠집니다.

아로리

아로리의 놀이는 깔깔 웃기입니다.
아하하하하하.
이거 정말 웃기다! 깔깔깔깔~

도로리

도로리가 좋아하는 놀이는
그림 그리기입니다.
도로리는 무엇이든 그릴 줄 압니다.
모두가 도로리의 그림 실력을 칭찬해요.

1.

나의 놀이

내가
생각해낸
놀이야
놀이 이름은
'이히치'

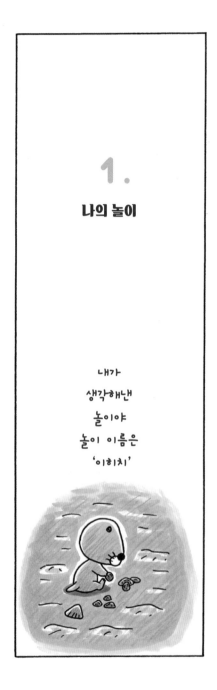

나의 놀이

내 놀이의 이름

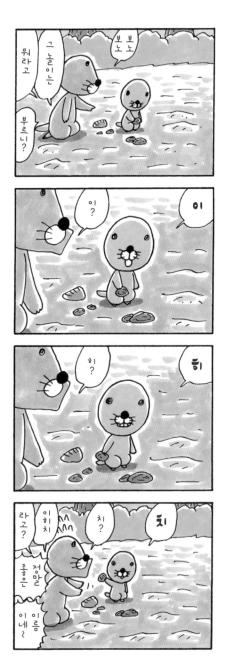

포로리가 왔다

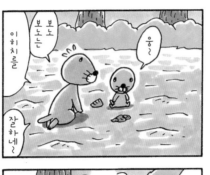

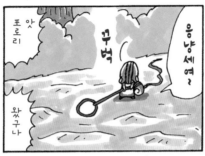

포로리의 놀이

앗

너
부
리
의

놀
이

즐거운 놀이

2.

나도 어부바
해보고 싶어

위험할 때는

이렇게 해봐

얼음!

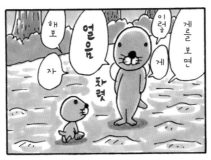

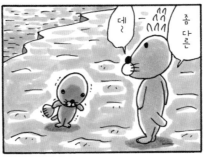

위험해

얼음

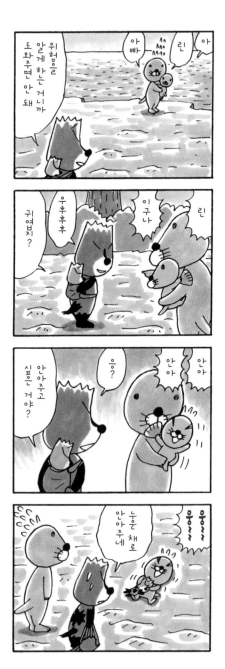

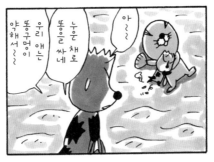

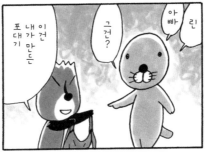

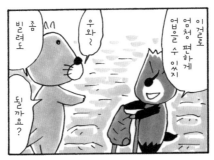

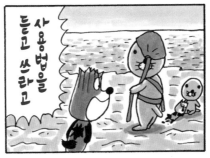

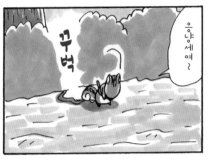

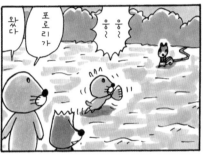

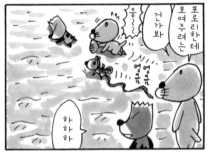

포로리도 안고 싶어

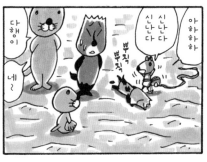

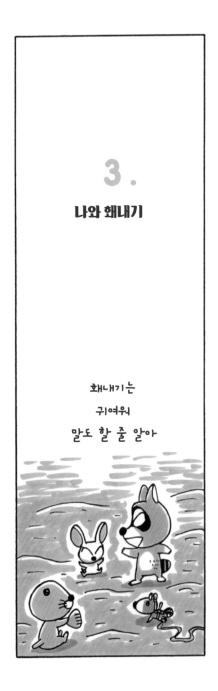

3.

나와 해내기

해내기는

귀여워

말도 할 줄 알아

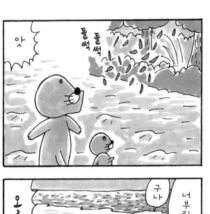

너부리다

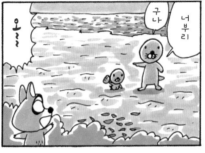

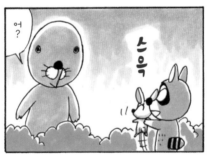

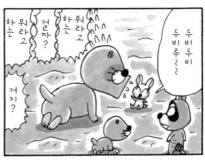

035

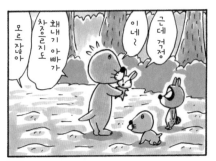

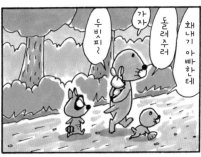

뭘 보고 있니?

있네 뭔가를 보고 잖아 포로리 아니 응~

우글 우글 우글

가자~ 얼른 자 있니? 뭘 보고

사막은 넓어

아무것도 없는 집

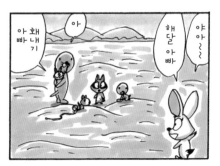

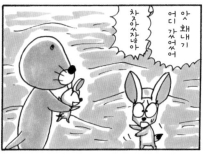

혼나는 너부리

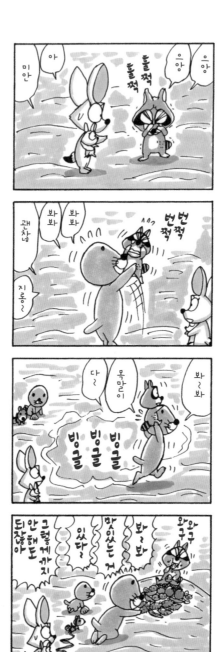

어른끼리

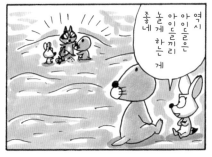

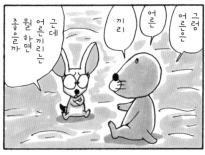

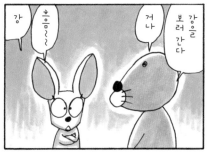

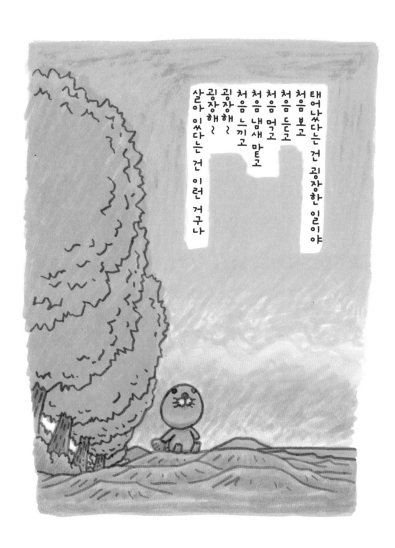

태어났다는 건 굉장한 일이야

처음 보고
처음 듣고
처음 먹고
처음 냄새 맡고
처음 느끼고

굉장해~
굉장해~

살아 있다는 건 이런 거구나

4.

나는 헤엄치는 게 좋아

헤엄치는 건
즐거워
걷기보다
잘할 수 있어

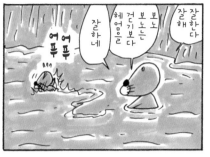

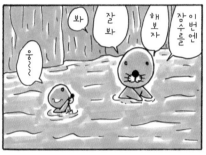

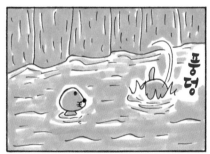

첫
바
다

049

바
다

지
익
지
익

얘는
그림으로 잘
그리거든~

바다를
그렸구나

오호~

051

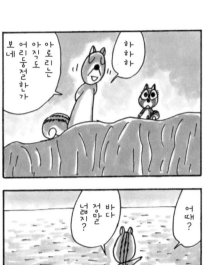

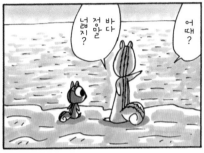

바다는 넓어

052

헤엄치는 것 보여줘

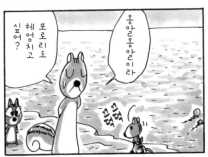

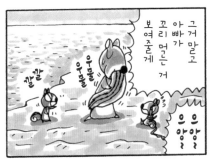

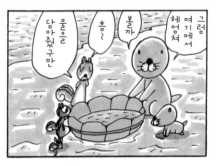

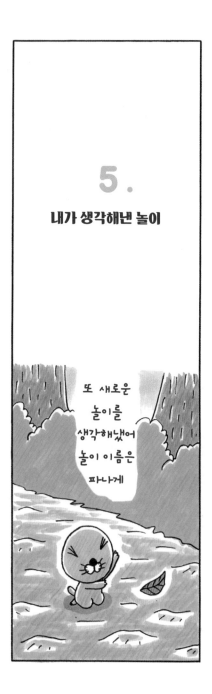

5.

내가 생각해낸 놀이

또 새로운
놀이를
생각해냈어
놀이 이름은
파나게

나의 놀이

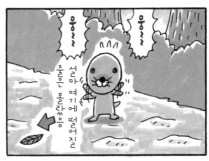

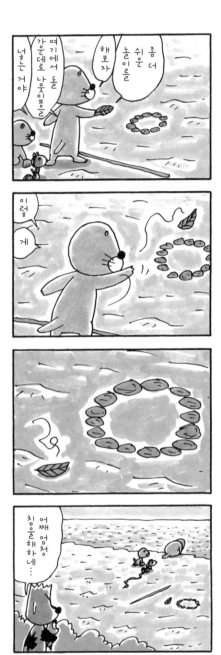

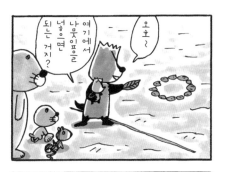

너부리다

6.

나랑 바다랑 아빠

바다 좋아
바다 좋아
나는 바다가 정말 좋아
아빠만큼 좋아
정말 좋아

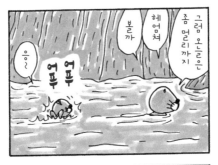

오늘은 멀리까지 가보자

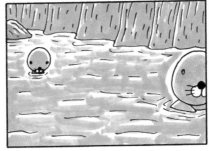

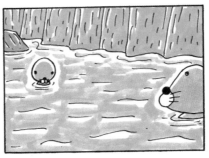

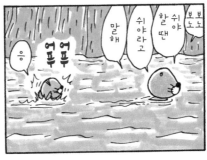

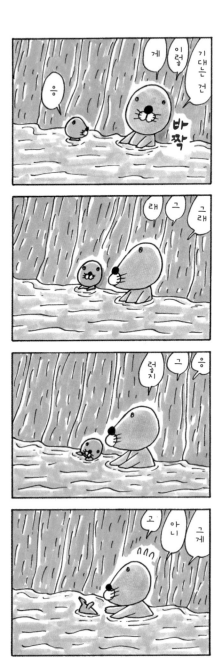

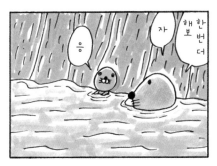

바위에서 쉬자

위에서 쉬자

신난다 신난다

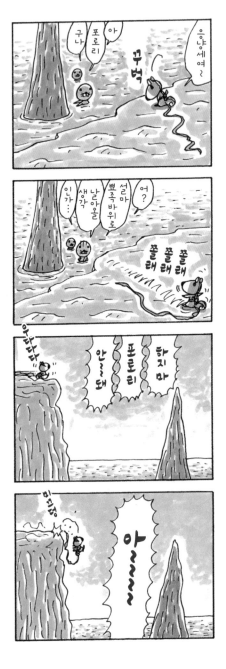

포로리다

080

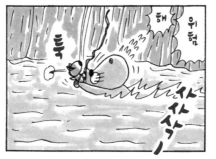

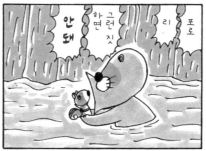

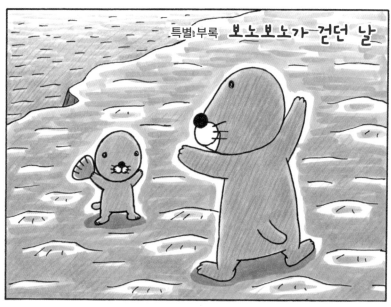

특별부록 보노보노가 걷던 날

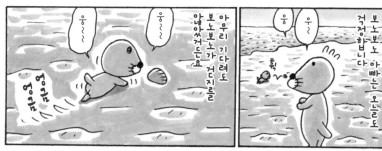

아무리 기다려도 보노보노가 거지를 않아 거든요

응~~

응~~

용규

보노보노는 걱정합니다 아빠는 오늘도

응

우~

훅

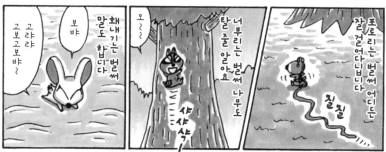

왜 내기는 벌써 말도 합니다

보뱌

고랴 고보고보뱌~

너무리는 탈줄 알아 벌써 나무도

오~~

포로리는 잘 걸어 다닙니다 벌써 어디든

질질

응

083

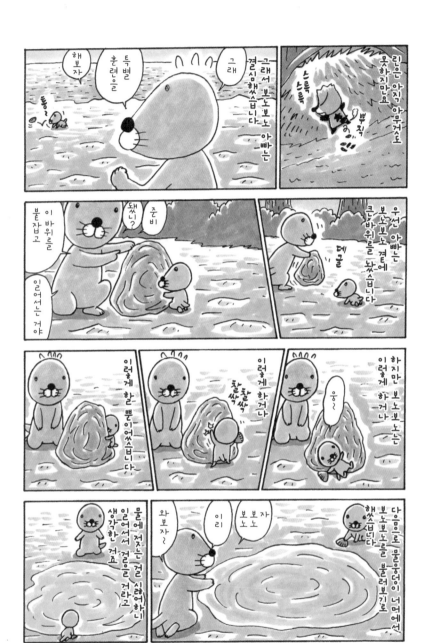

084

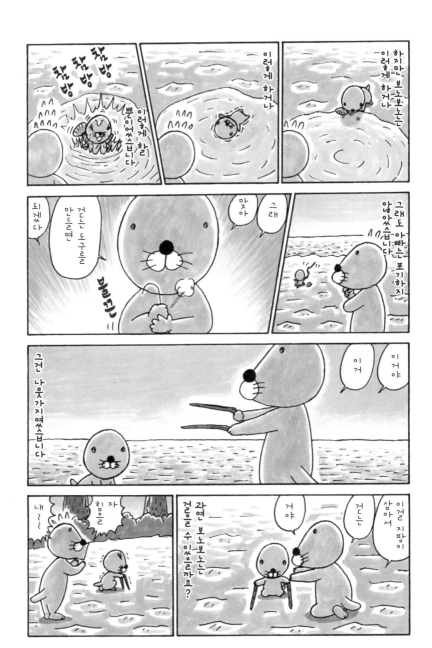

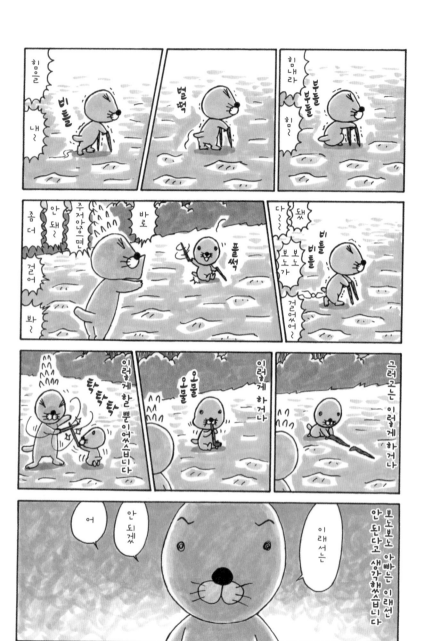

086

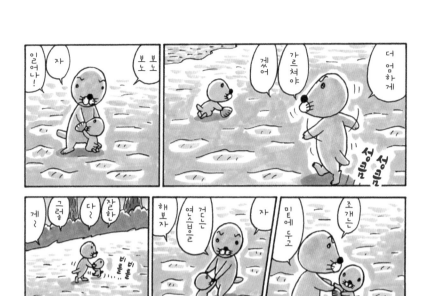

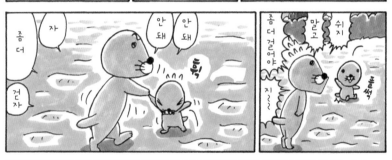

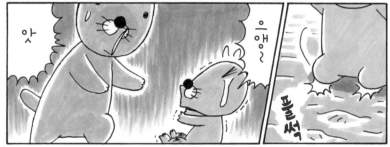

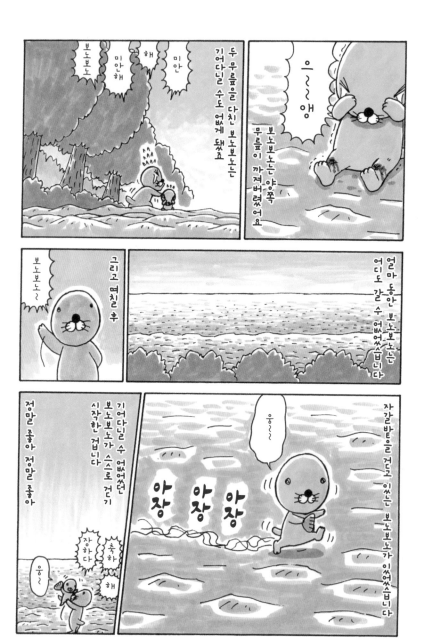

🐚 3권을 마치며

세 번째 후기입니다. 이번에는 어째서 보노보노가 아기였을 때 이야기인《보노짱》을 그리게 되었는지 조금 더 자세히 설명하려고 합니다.

《보노짱》에 앞서 그렸던 것이《보노보노》41권에 실린 보노보노 엄마의 이야기였습니다. 보노보노의 엄마 이야기를 다 그렸을 때, 왠지 당연한 것처럼 '보노보노가 아기였을 때를 그리고 싶다'는 생각이 들었습니다. 왜였을까요? 보노보노의 엄마는 보노보노를 낳자마자 죽었습니다. 그러니 그다음 이야기는 당연히 보노보노가 아기였을 때 이야기가 되겠죠. 그리고 그냥 보노보노가 아빠랑 즐겁게 사는 이야기를 하고 싶었습니다. 일찍 죽은 보노보노 엄마에게 바치는 헌사라고 할 수 있을지도 모르지만, 글쎄요.《보노보노》는 만화입니다. 헌사인지 아닌지보다는, 그리고 싶은지 아닌지가 모든 것을 결정합니다.

만화가와 만화의 관계는 참 이상합니다. 만화는 만화가가 살아온 인생과는 다른, 또 하나의 인생 같은 것입니다. 현실적인 삶 외에 또 하나의 인생을 갖고 있다고도 할 수 있습니다. 32년간 만화《보노보노》를 그려오면서 정말 많은 일이 있었습니다. 제 인생에 있었던 친구, 지인, 이웃 같은 실존 인물처럼 보노보노가, 포로리가, 너부리가, 보노보노 아빠가 있습니다. 과장이 아니라, 젊은 시절 연립주택에서 함께 살던 친구 같은 느낌처럼 야옹이 형이 제 안에 있기도 합니다. 뭐, 그 친구는 야옹이 형보다 린의 아빠와 더 닮은 녀석이었지만요.

독자 여러분은 만화만 읽지만, 만화가는 그 등장인물이 그려진 모습

은 물론 그려지기 전의 모습과 그려지지 않은 모습, 예컨대 캐릭터 설정 과정에서 생략된 이야기까지 기억합니다. 여러분이 친구나 이웃 사람보다 여러분의 어머니에 대해 더 잘 알고 있는 것과 마찬가지겠죠. 사람의 기억은 불확실합니다. 그래서 사람도, 고양이도, 개도, 만화의 캐릭터도, 기억 앞에서는 모두 평등하죠.

　이것이 제가 《보노보노》를 그만두지 못하는 이유일지도 모릅니다. 다시 말해 제가 《보노보노》 그리기를 그만두면 보노보노와 친구들은 사라지는 겁니다. 그럴 각오가 아직 되지 않아서 계속 《보노보노》를 그리고 있는지도 모르겠습니다. 《보노보노》 41권에 "아무도 죽지 않아, 사라질 뿐"이라고 썼는데, 그와 비슷합니다. 사라진 다음에는 모두가 평등합니다.

　《보노짱》을 그리고 기분이 조금 개운해진 걸 보니 역시 《보노짱》은 보노보노 엄마에게 바치는 헌사였는지도 모르겠습니다.

이가라시 미키오

옮긴이 고주영

공연예술 독립프로듀서이자 번역가이다. 옮긴 책으로 《리셋》, 《누가 뭐래도 아프리카》, 《얼음꽃》, 《나만의 독립국가 만들기》, 《현대일본희곡집6-7》(공역), 《부장님, 그건 성희롱입니다》(공역) 등이 있다.

초판 1쇄 펴낸 날 2018년 4월 30일

지 은 이 이가라시 미키오
옮 긴 이 고주영
펴 낸 이 장영재
편 집 백수미, 배우리, 서진
디 자 인 고은비, 안나영
마 케 팅 강동균, 강복엽, 남선미
경영지원 마명진
물류지원 한철우, 노영희, 김성용, 강미경

펴 낸 곳 (주)미르북컴퍼니
자 회 사 더스토리
전 화 02)3141-4421
팩 스 02)3141-4428
등 록 2012년 3월 16일(제313-2012-81호)
주 소 서울시 마포구 성미산로32길 12, 2층 (우 03983)
E-mail sanhonjinju@naver.com
카 페 cafe.naver.com/mirbookcompany